THE ABNORMAL SUPER HERO
HENTAI KAMEN
CONTENTS 05
究極!!変態仮面

変態料理で愛を試せ!の巻	4
求めよ!さらば与えられん!!の巻	21
8年後の未来!の巻	37
【スペシャル読切 その①】バトルロイヤル銭湯デスマッチ!の巻	57
【スペシャル読切 その②】二世誕生の巻	81
【スペシャル読切 その③】燃えよ秋冬（シュウトウ）	105
【特別読切!!】究極!!変態仮面	111
新作描き下ろし 【空白の8年間エピソード①】永遠（とわ）の変態浪漫飛行の巻	127
【空白の8年間エピソード②】究極!!変態仮面外伝 TENGUMAN	203
【特別読切!!】飾りじゃないのよヘヴィメタは!?	241
コミック文庫限定 おまけページ その7 それ行けハリーFINAL	260
コミック文庫限定 おまけスペシャル 実録?漫画 小栗旬（おぐりしゅん）のオールナイトニッポン!!	267

変態料理で愛を試せ！の巻

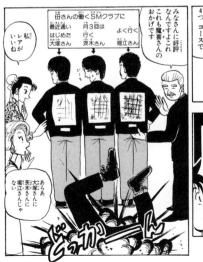

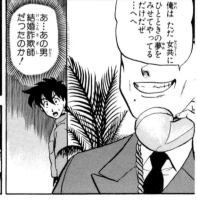

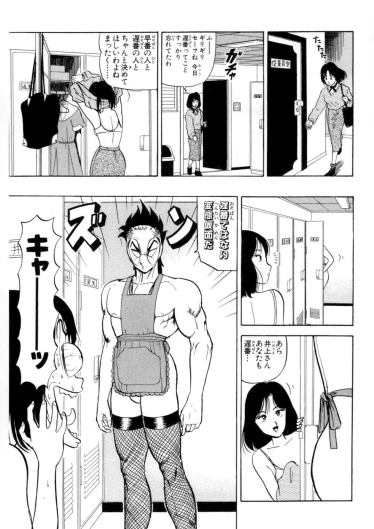

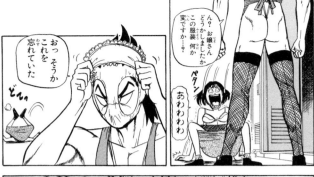

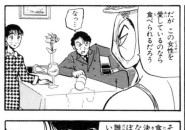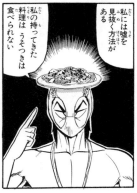

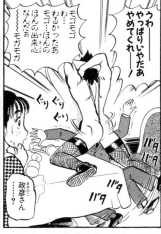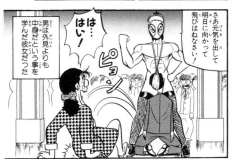

求めよ！
さらば与えられん!!
の巻

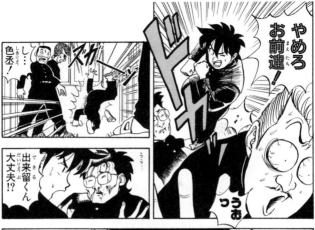

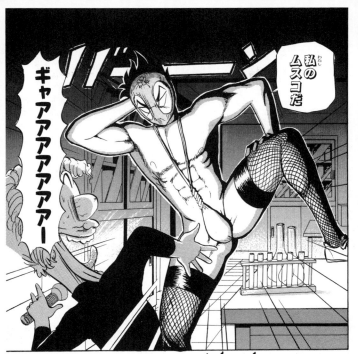

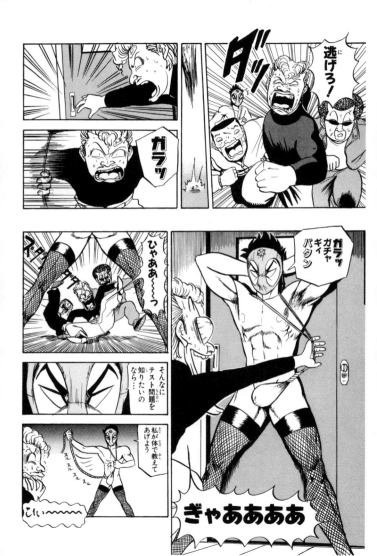

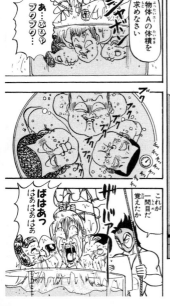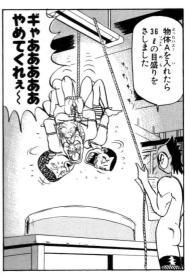

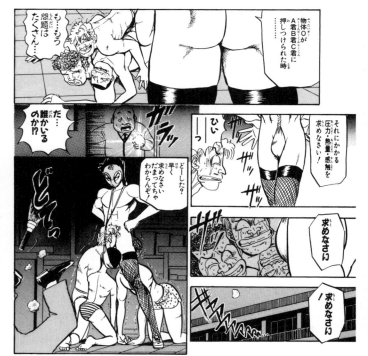

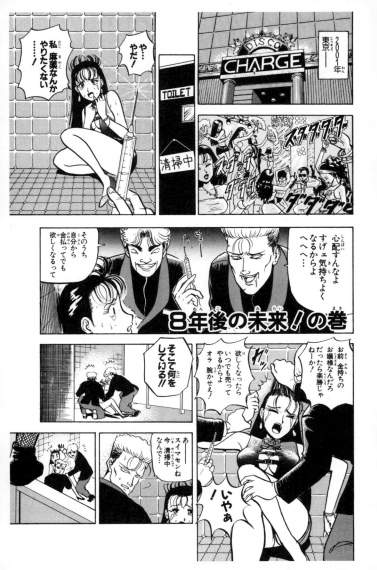

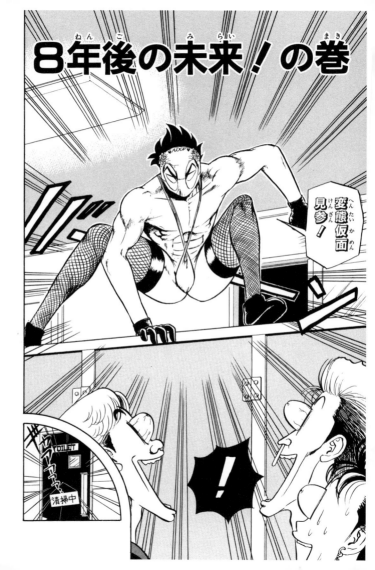

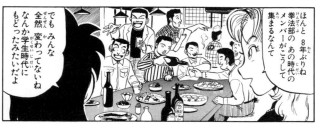

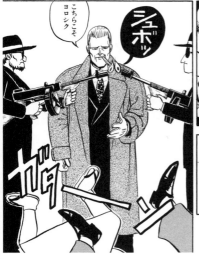

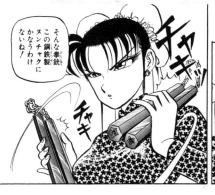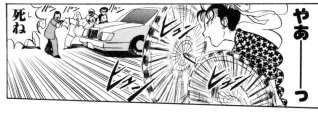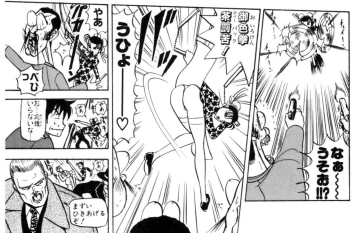

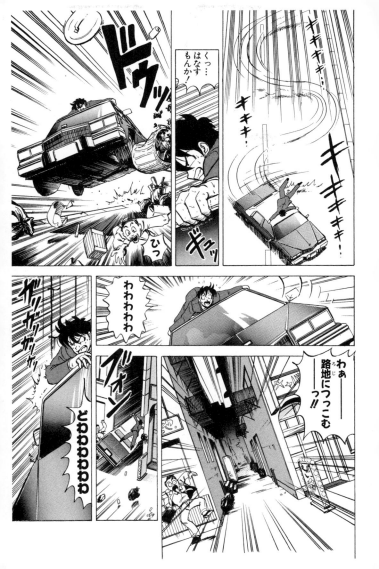

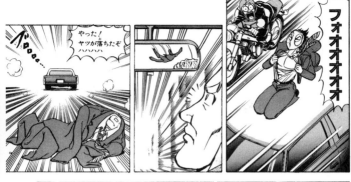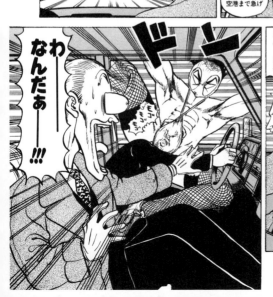

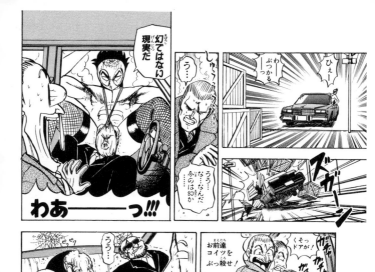

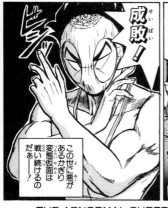

THE ABNORMAL SUPER HERO HENTAI KAMEN5(完)

THE ABNORMAL SUPER HERO
HENTAI KAMEN

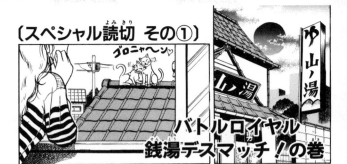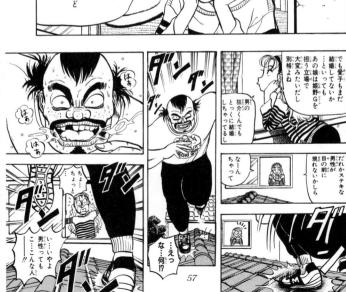

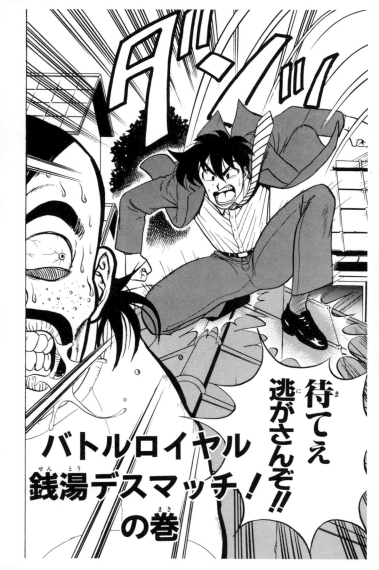

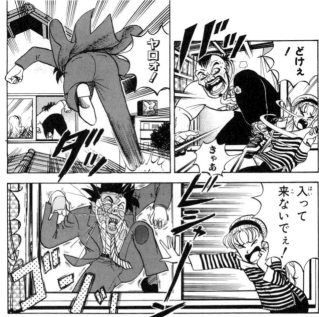

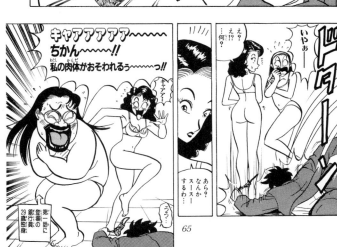

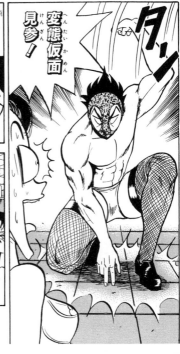

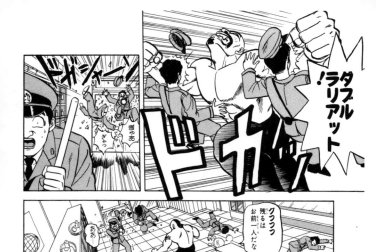

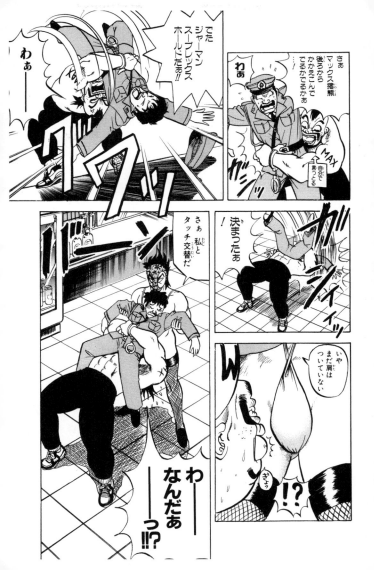

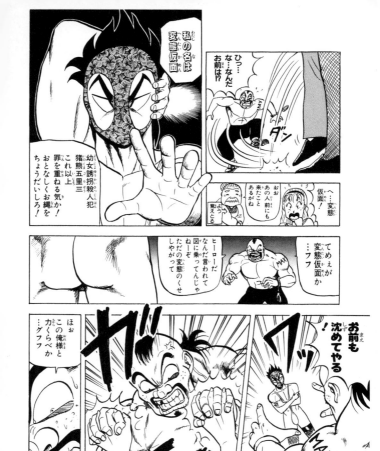

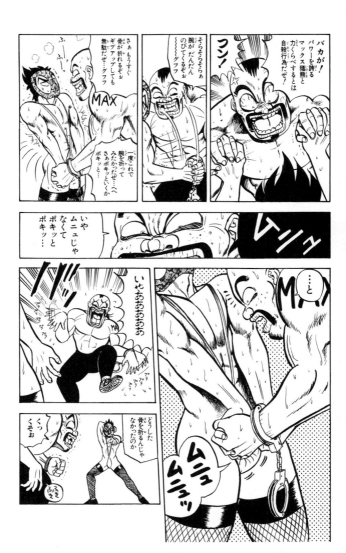

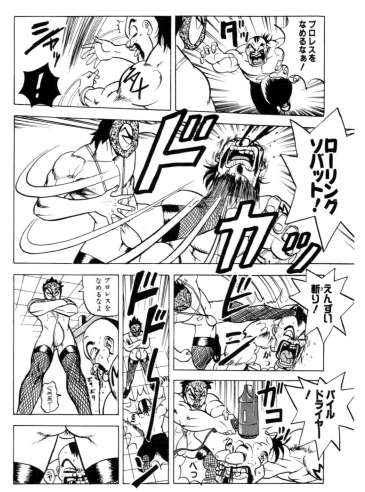

バトルロイヤル銭湯デスマッチ！の巻(完)

THE ABNORMAL SUPER HERO
HENTAI KAMEN

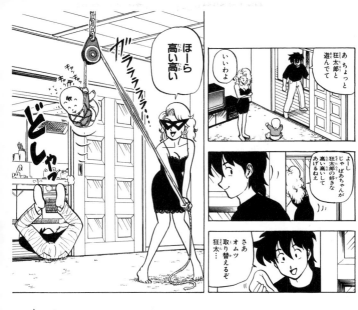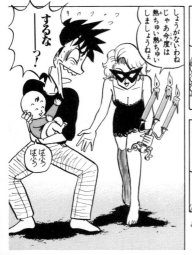

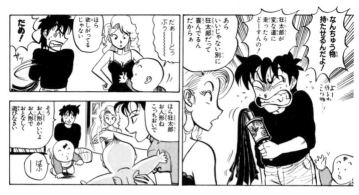

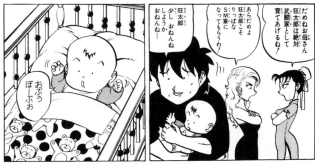

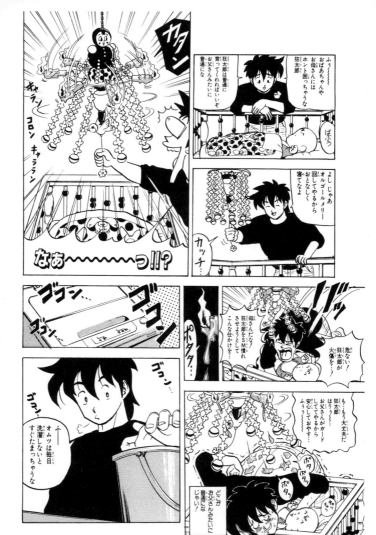

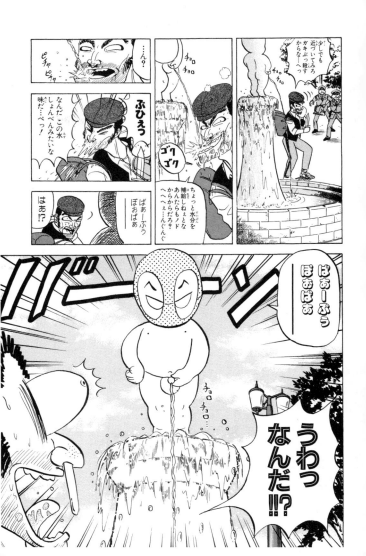

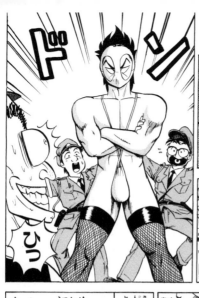

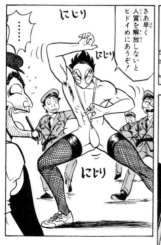

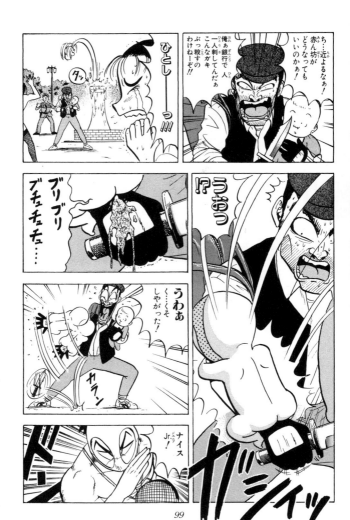

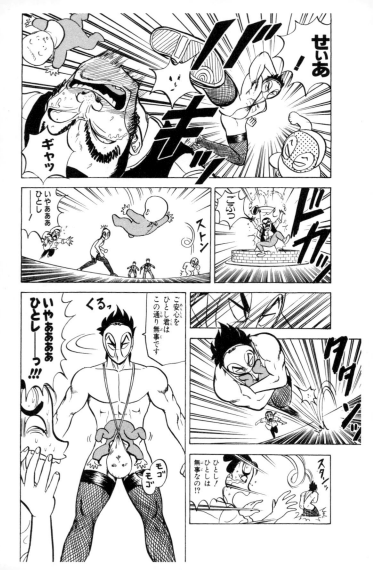

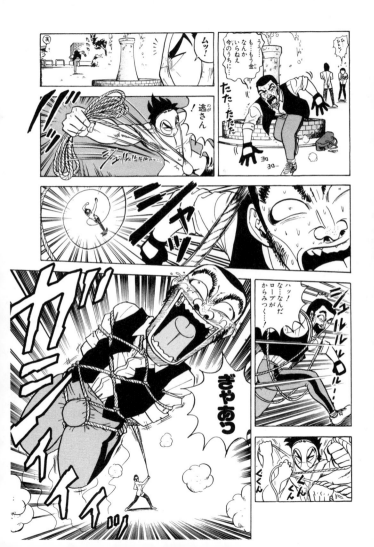

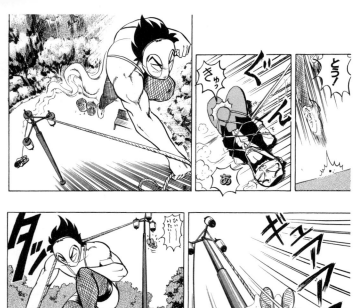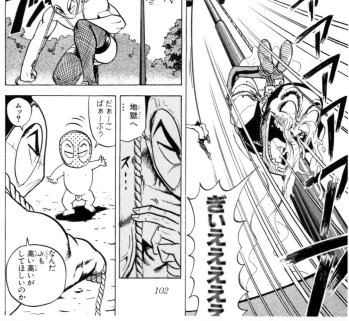

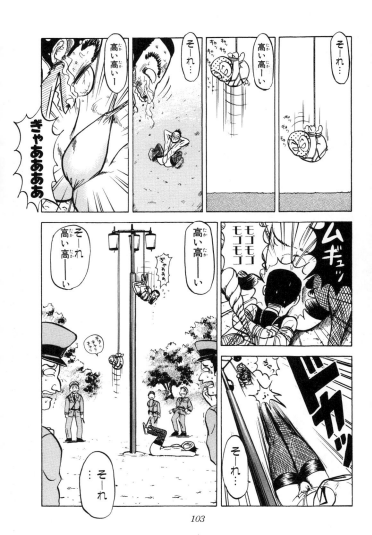

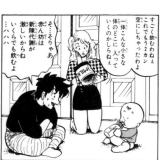

〔スペシャル読切 その③〕
燃えよ秋冬

おしまい　　　　　　　　　　　　　　　燃えよ秋冬(完)

コミック文庫
特別読切!!
『究極!!変態仮面』

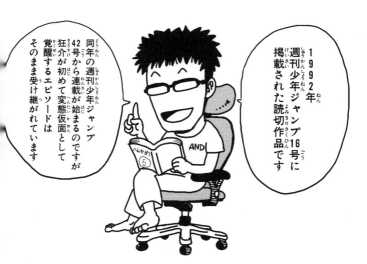

1992年週刊少年ジャンプ16号に掲載された読切作品です

同年の週刊少年ジャンプ42号から連載が始まるのですが狂介が初めて変態仮面として覚醒するエピソードはそのまま受け継がれています

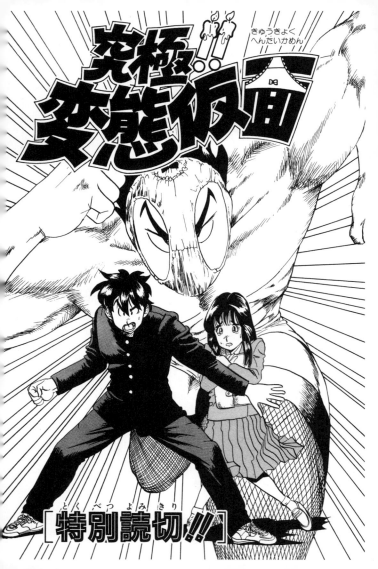

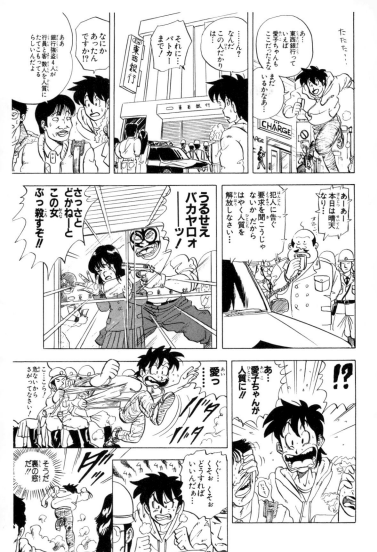

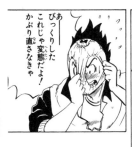
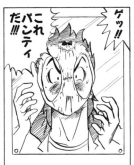

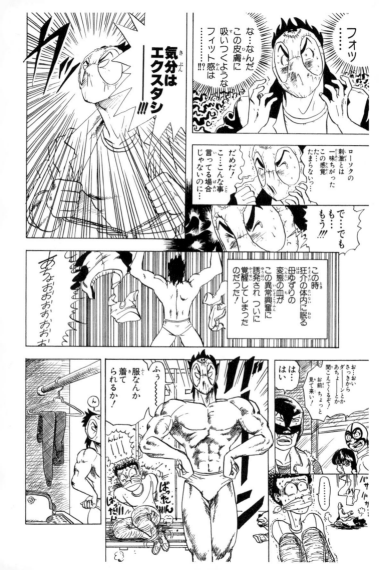

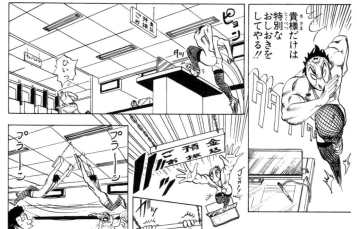

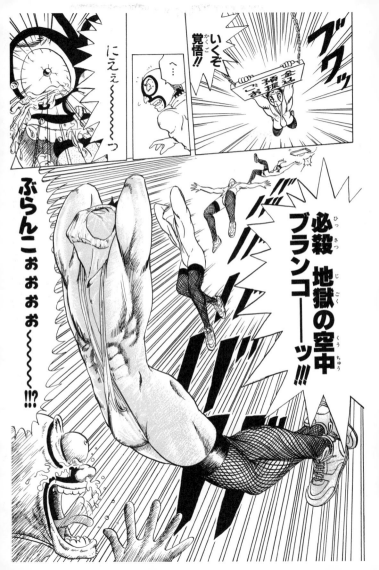

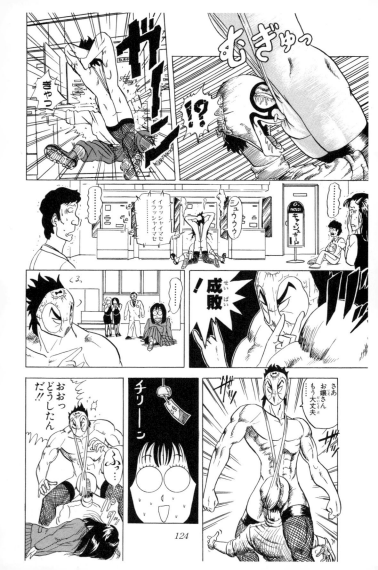

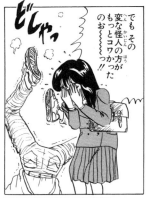

究極!!変態仮面(完)

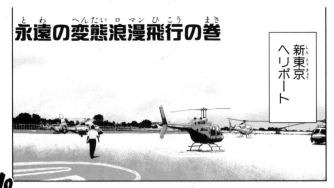

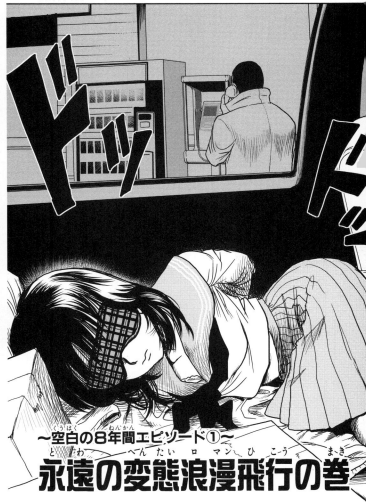

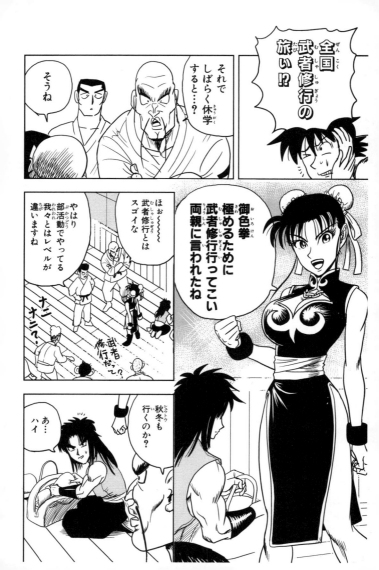

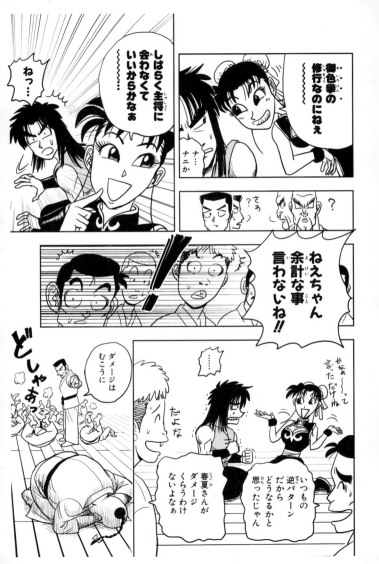

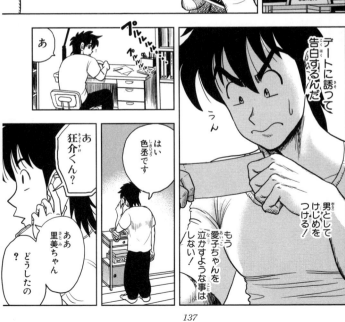

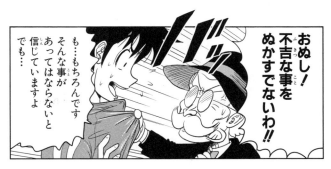

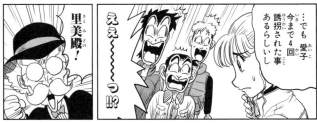

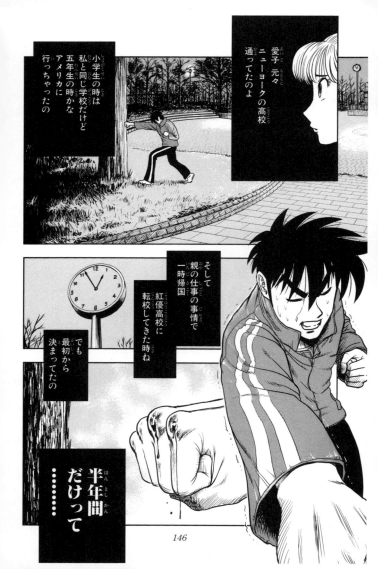

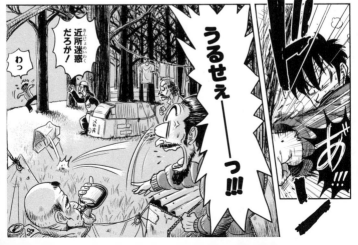

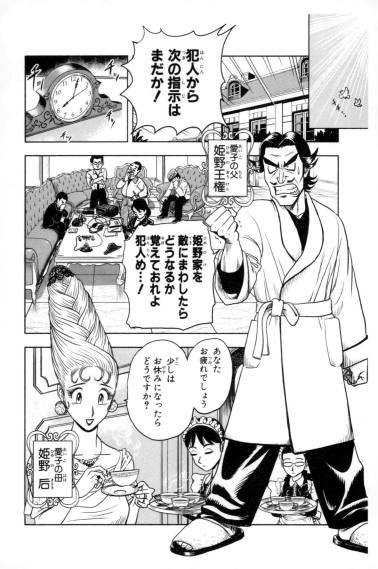

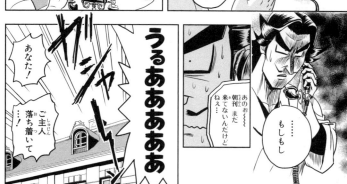

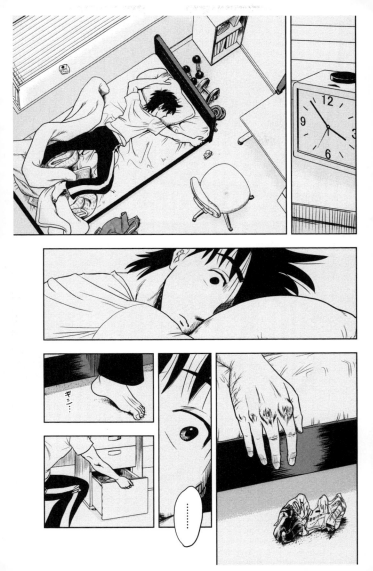

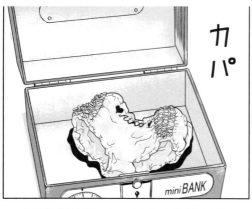

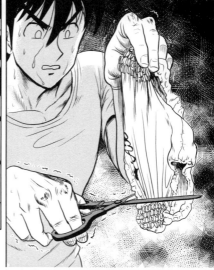
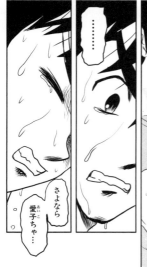

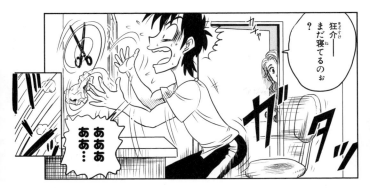

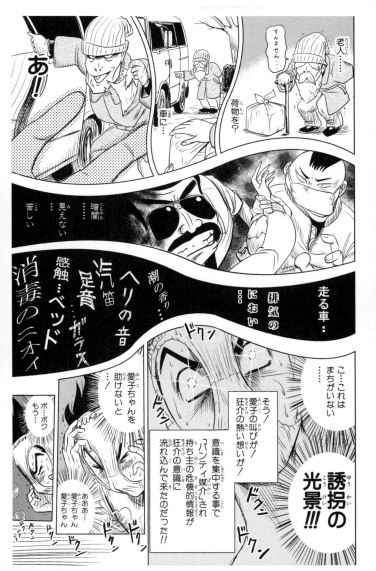

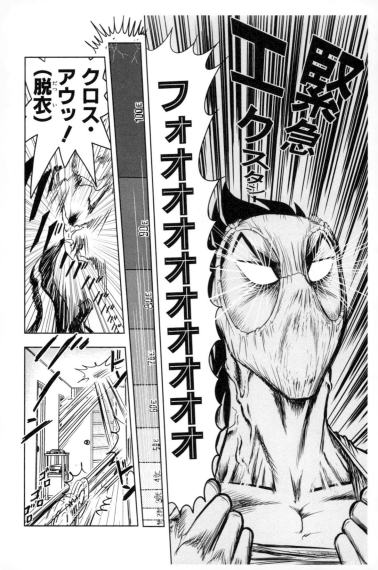

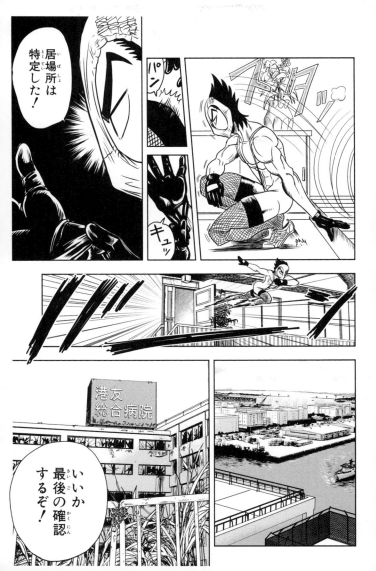

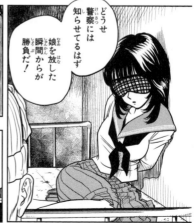

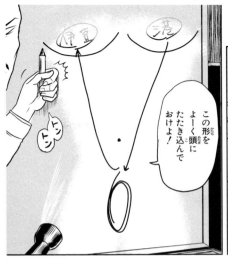

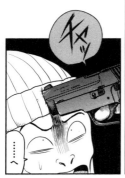
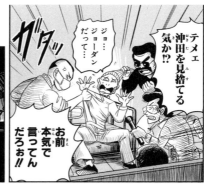

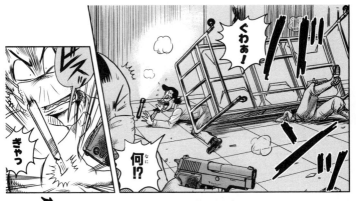

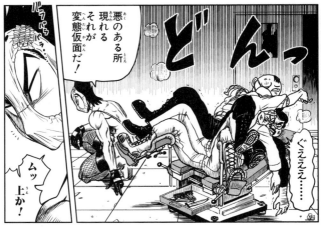

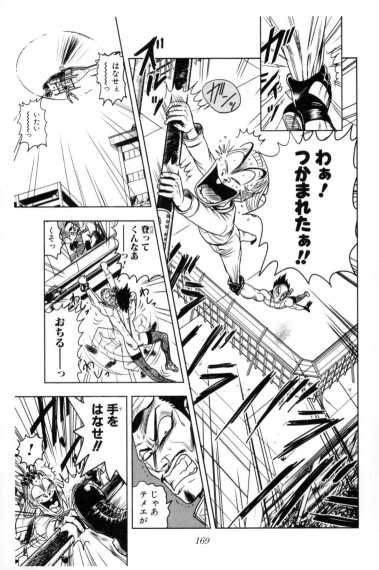

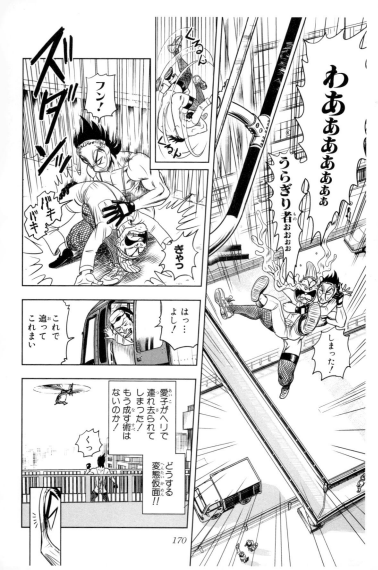

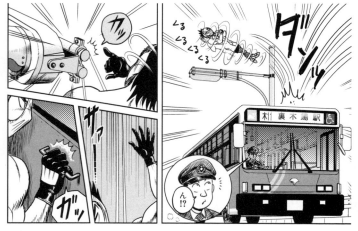

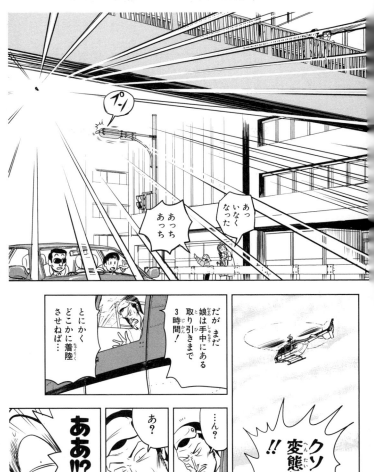

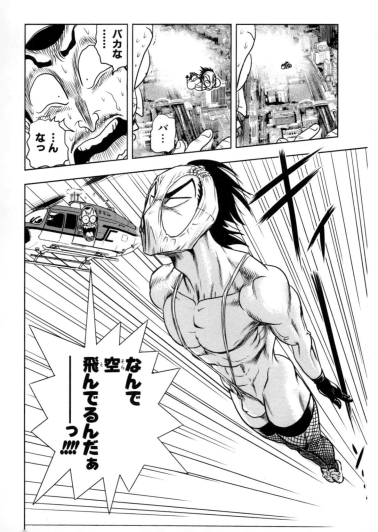

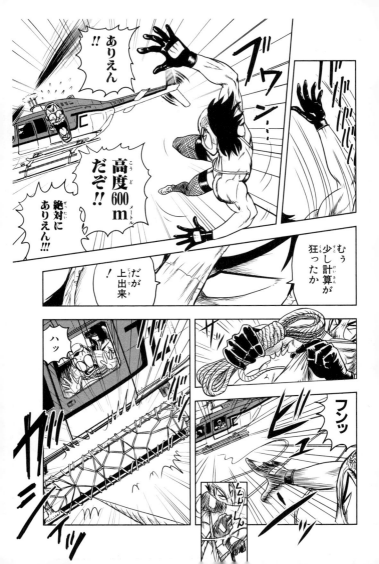

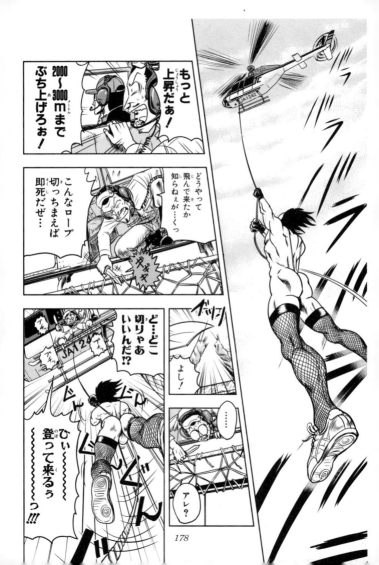

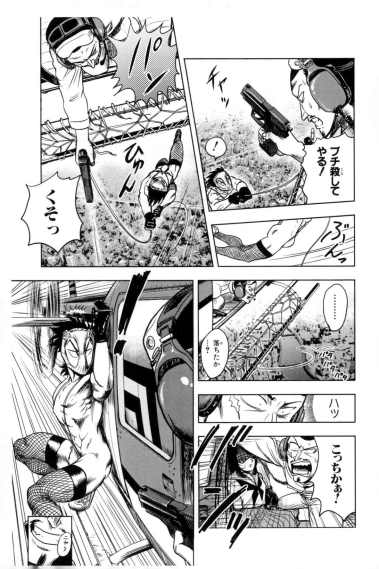

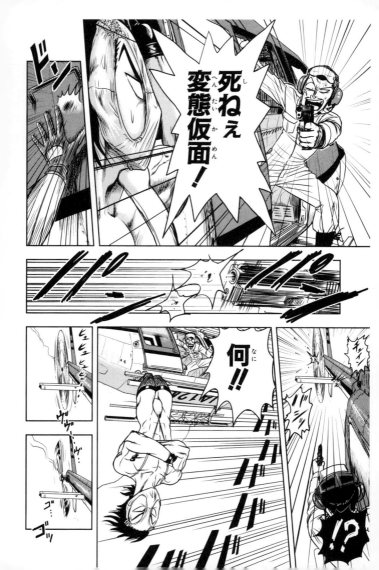

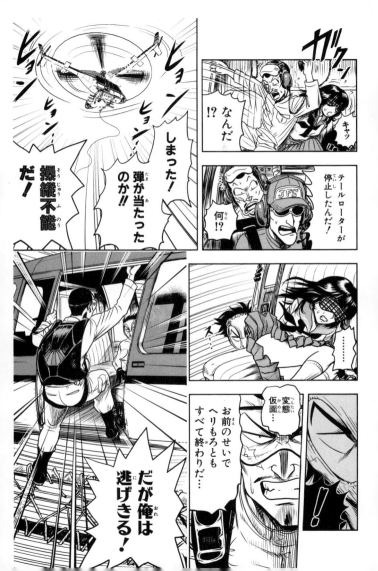

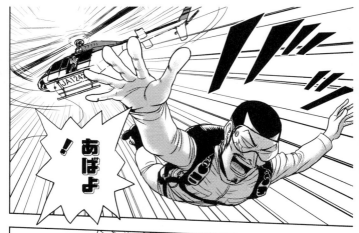

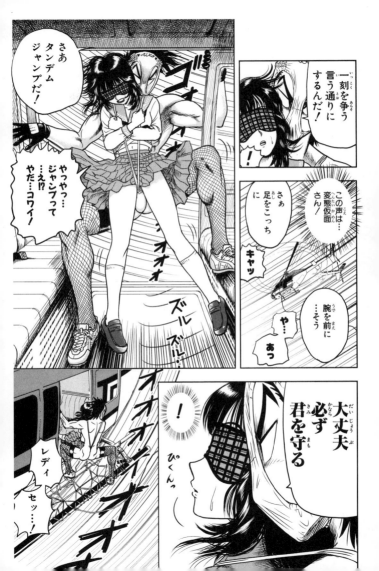

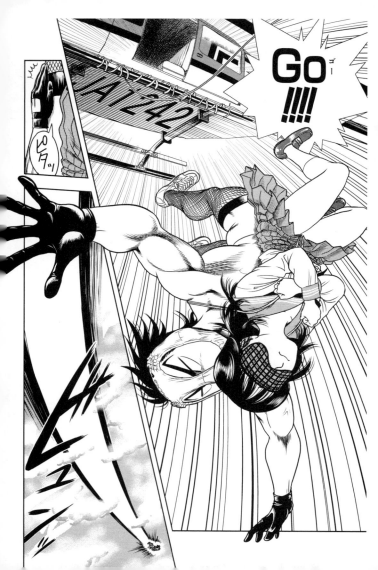

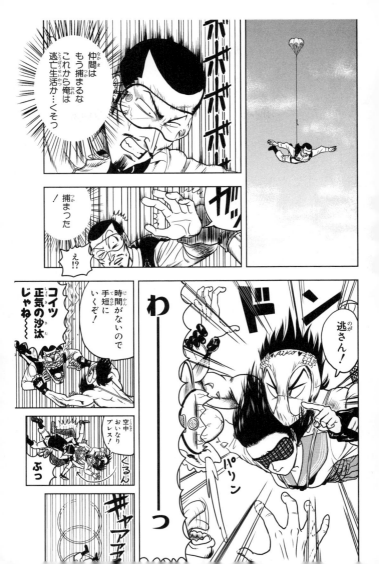

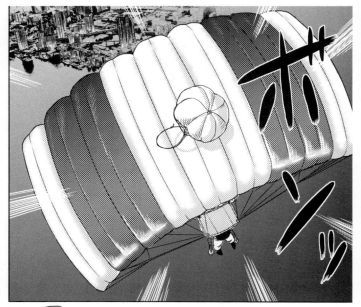
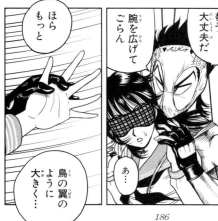

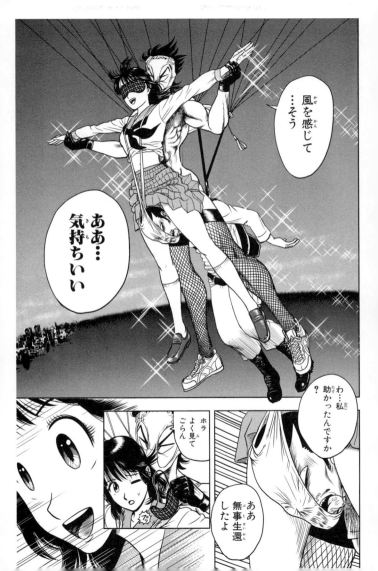

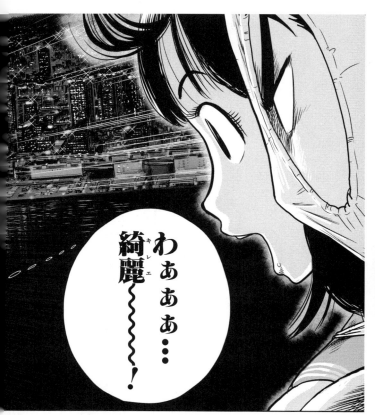
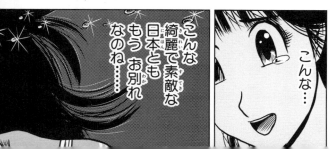

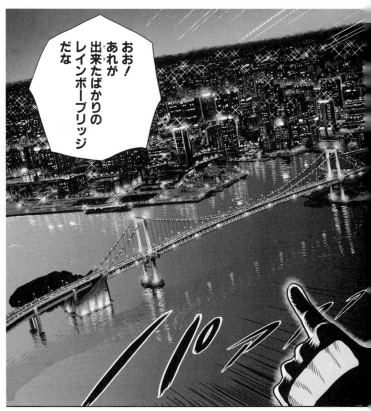

狂介くん…

ああ…狂介くんと飛んでるみたい……
狂介くんの汗のニオイ
狂介くんの体の温もり
……

狂介くん……
狂介くん

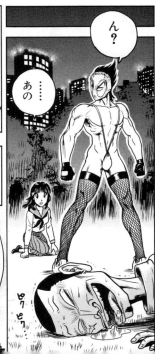

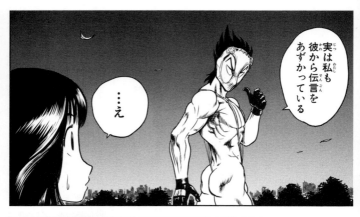

永遠の変態浪漫飛行の巻(完)

永遠の変態浪漫飛行の巻のおまけの巻(完)

THE ABNORMAL SUPER HERO
HENTAI KAMEN

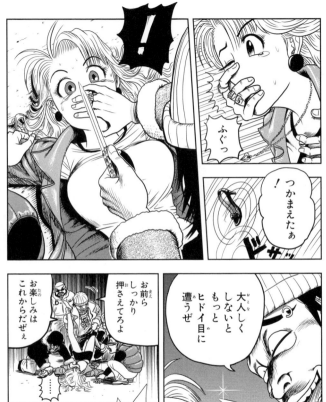

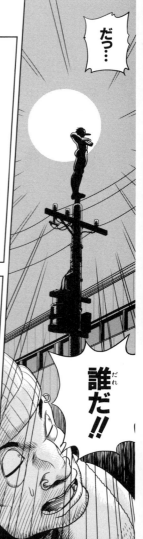

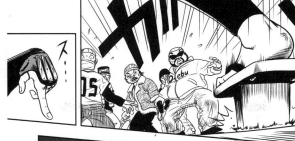
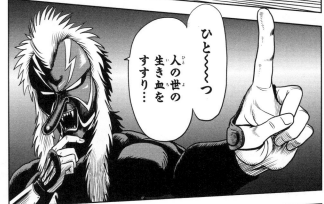

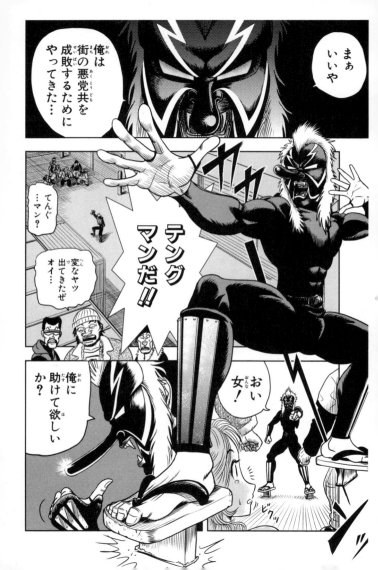

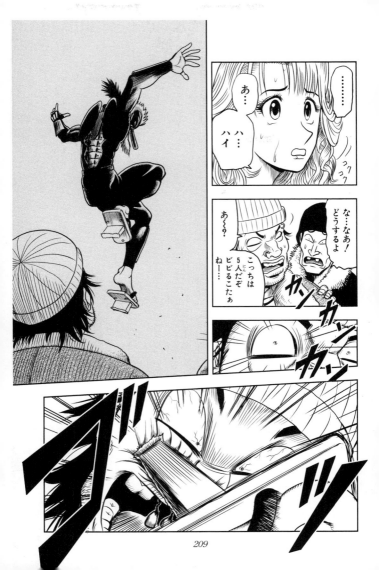

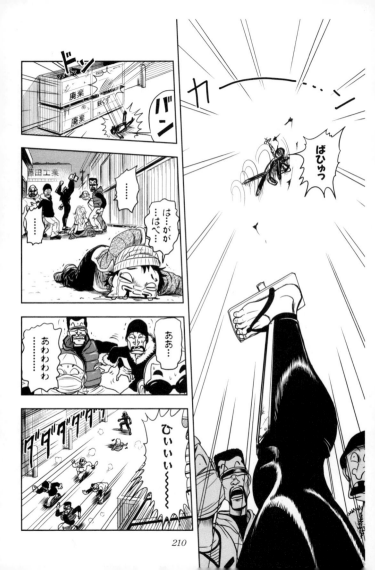

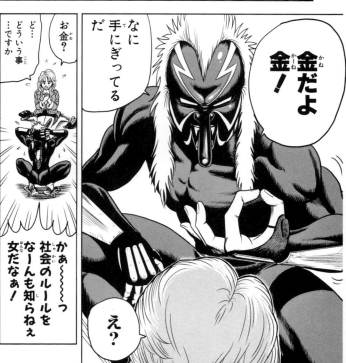

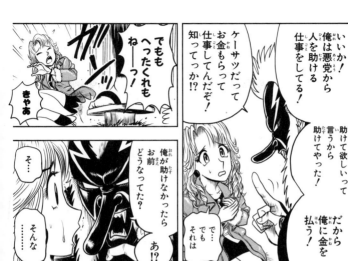

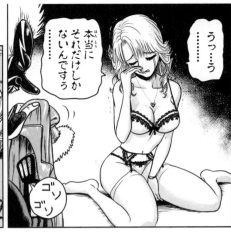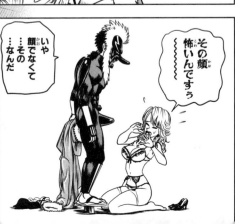

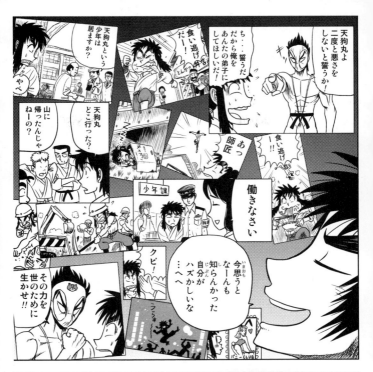

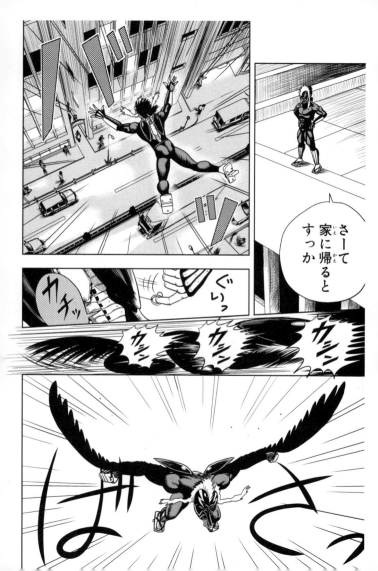

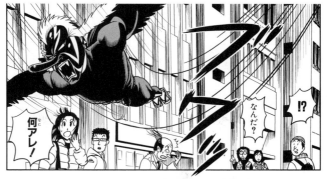

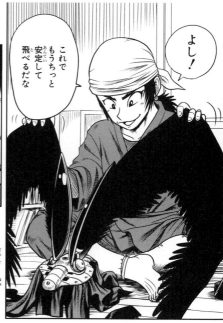

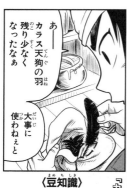

〈豆知識〉

「カラス天狗の羽」

天狗流忍者に古来より伝わる風力を増幅させる不思議な羽

(扇手裏剣にも織り込まれている)

しかしまぁ木の上に住むとは変わったヤツだなぁ

ワシらと関わりたくないんだろほっとけよ

さっメシだメシだ

ハイどうぞ

はぁ～～～こんな温けえ豚汁食えるなんてありがてえなや

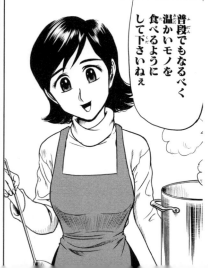

普段でもなるべく温かいモノを食べるようにして下さいねぇ

ハーイ次はどなた？

おっちゃんそっち行ってくれ

なんだよお前！

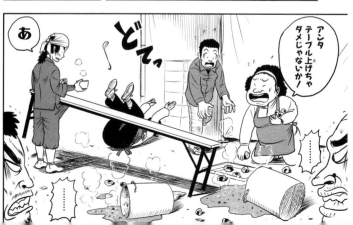

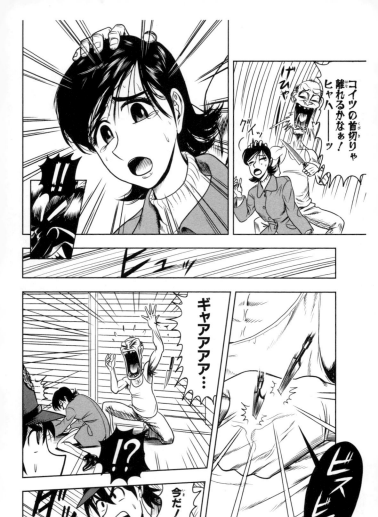

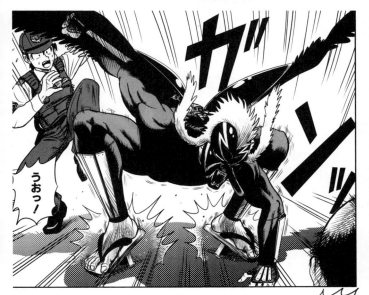
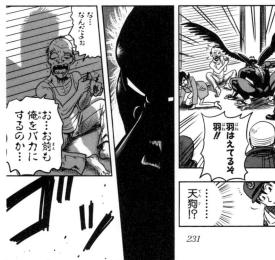

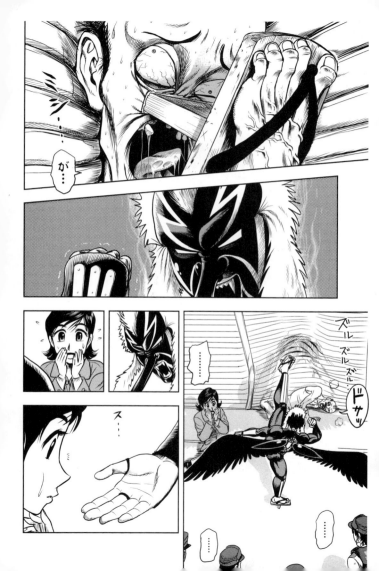

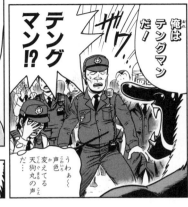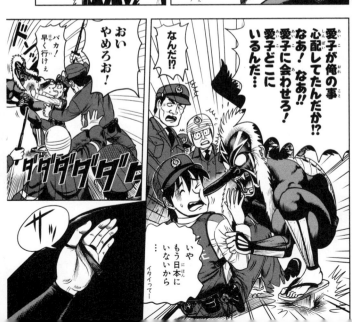

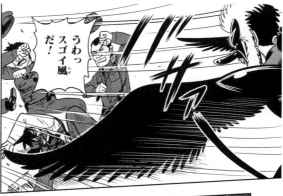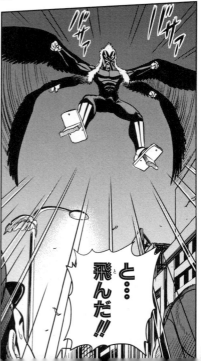

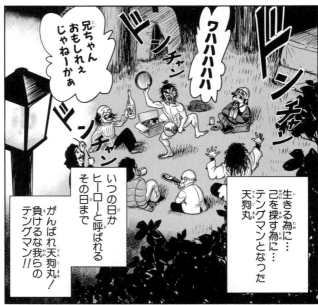

究極!!変態仮面外伝 TENGUMAN（完）

コミック文庫
特別読切!!
『飾りじゃないのよヘヴィメタは!?』

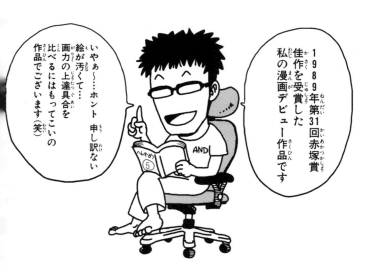

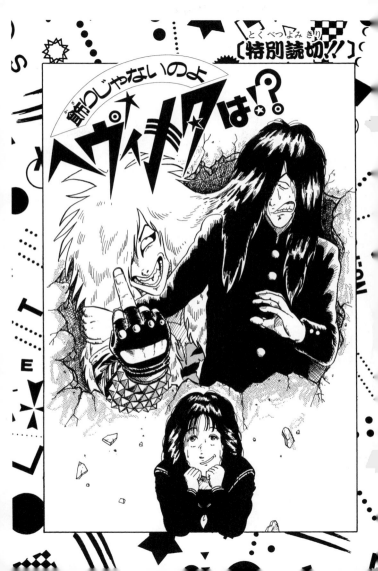

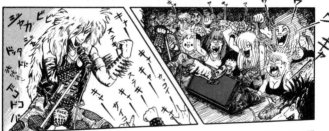

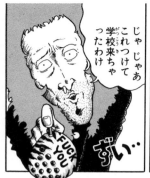

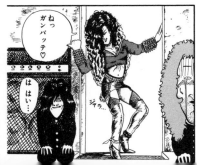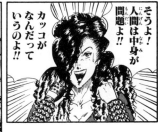

大丈夫!!ケガなかった!?

えっ……あのヘヴィメタさんが助けてくれたの…

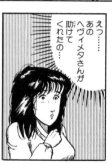

あまりこの辺歩かない方がいいよ 人通りも少ないし

まして女の子が一人で

あ はい…どうも

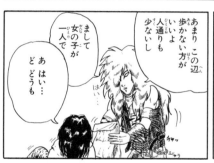

ありがとうございました

気ィつけて…

ペコ…

は〜〜〜やっぱり嫌がってたなぁ

でも正体バレなかっただけましか……もしバレようもんなら

おい目標

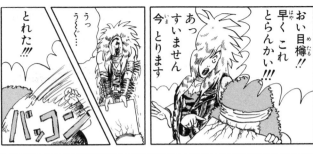

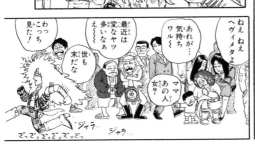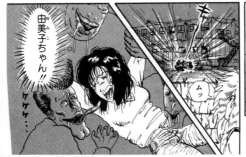

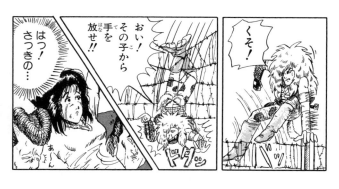

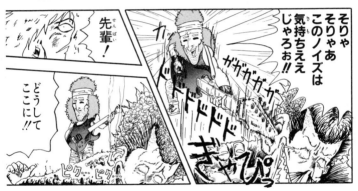

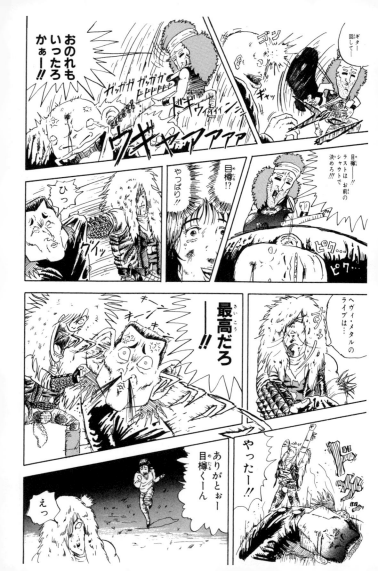

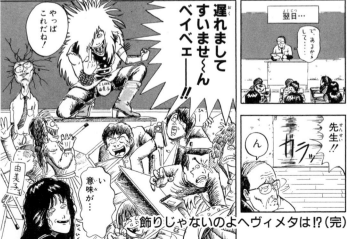

コミック文庫限定
おまけページ
その7

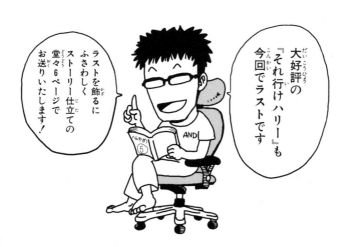

大好評の『それ行けハリー』も今回でラストです

ラストを飾るにふさわしくストーリー仕立ての堂々6ページでお送りいたします！

それ行けハリーFINAL

あっ お面！

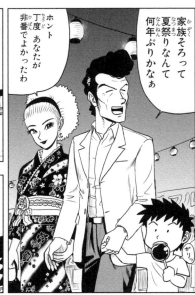

家族そろって夏祭りなんて何年ぶりかなぁ

ホント丁度あなたが非番でよかったわ

ねぇお面欲しい

ああ いいとも

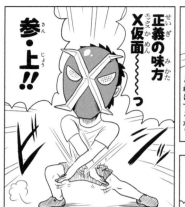

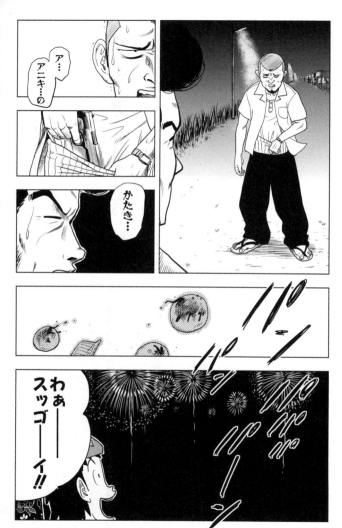

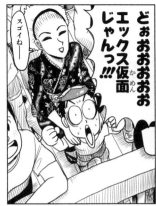

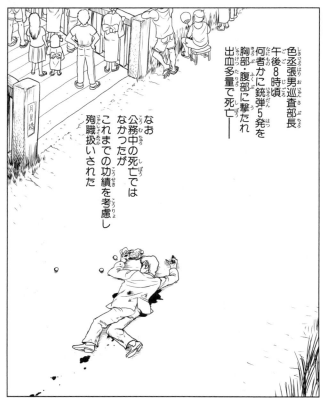

それ行けハリーFINAL（完）

東京 有楽町 ニッポン放送

ニッポン放送が1時をお知らせいたします

ポーン

スッ

一人の人間が直接出来ることには限りがある…しかし

一人が十人を奮い立たせ共に行動してくれるようになれば、それは既に偉大なことを成し遂げたことになる

小栗旬のオールナイトニッポン！

パラッパッパッパラッパッパラッ♪

12月30日深夜1時になりましたぁ

あらためましてこんばんはぁ小栗旬でぇくす

今年最後の放送はフリートークスペシャルということでね
今日はゲストもなく小栗旬ひとりでお送りしていきますよ

..........

冨山ディレクター
(通称 トミー)

ひじ掛けに座るのが定位置

ミキサー 大坪
(通称 こけし)

なんかテンション低いなぁ
疲れてんのか？

だが安心しろ！
今日はとっておきのサプライズを用意してあるからな！

あんど先生！
出番が来たらまた呼びに来ますのでスタンバイしておいてくださいね

AD 長神

あ
ハイ

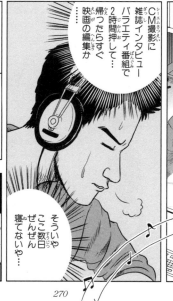

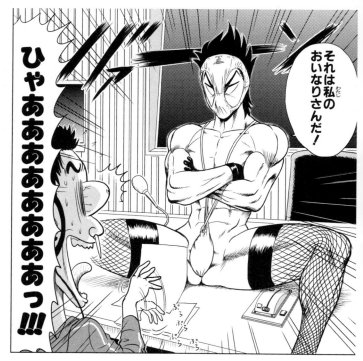

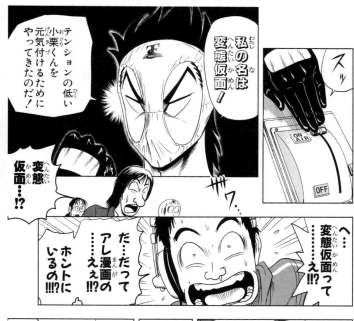

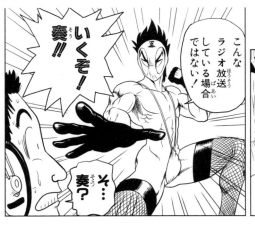

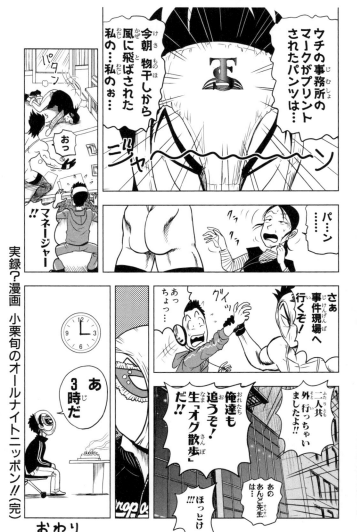

★収録作品は週刊少年ジャンプ1989年ウインタースペシャル、1992年16号、1993年44号～46号に掲載されました。

(この作品は、ジャンプ・コミックスとして1993年9月、1994年4月に集英社より刊行された。)

集英社文庫〈コミック版〉12月新刊 大好評発売中

I"s〈アイズ〉7 8 〈全9巻〉 桂正和

好きな相手には想いとは逆の態度を取ってしまう高校生・一貴。片思い中の伊織に対しても逆走しがちで!?　本格ピュアラブストーリー。

スカイハイ 新章 3 〈全3巻〉 髙橋ツトム

「ようこそ怨みの門へ──」寄る辺なき魂を見送る、怨みの門番・イズコのキメ台詞が今日も涅槃に響く……。《新章》最期の昇天。

種村有菜恋愛物語集　種村有菜

ピアニストを目指す秋吉は、ひょんな事から桜に宿る精霊・花音と出会う。甘酸っぱい恋を様々な視点から描いた読みきり5編を収録。

トルコで私も考えた　トルコ日常編　高橋由佳利

トルコに魅せられた作者が社会・文化・習慣等を生活者の視点で紹介。目からウロコ!?　面白トルコ情報満載のエッセイ漫画、第3弾。

コミック文庫HP
http://comic-bunko.
shueisha.co.jp/

集英社文庫〈コミック版〉既刊リスト

●秋本 治
- 自選こち亀コレクション
- こちら葛飾区亀有公園前派出所〈全26巻〉
- こちら葛飾区亀有公園前派出所ミニ〈全4巻〉
- こちら葛飾区亀有公園前派出所・大入袋〈全10巻〉
- 秋本治傑作集〈上・中・下〉

●浅田弘幸
- 浅田弘幸作品集1 蓮華
- 浅田弘幸作品集2 眼氏
- I'll〜アイル〜〈全9巻〉
- BADだねヨシオくん!〈全3巻〉
- こち亀~道案内~〈全24〉
- こち亀~道案内~〈全2巻〉

●麻宮騎亜
- 快傑蒸気探偵団〈全8巻〉

●浅美裕子
- WILD HALF〈全10巻〉

●荒木飛呂彦
- 魔少年ビーティー
- バオー来訪者
- ジョジョの奇妙な冒険①〜㊿
- 死刑執行中脱獄進行中
- ゴージャス★アイリン

●荒木飛呂彦/鬼窪浩久
- 変人偏屈列伝

●あんど慶周
- THE ABNORMAL SUPER HERO HENTAI KAMEN〈全5巻〉
- 花さか天使テンテンくん感ზセレクション〈全4巻〉

●小栗かずまた
- 作・稲田浩司 監修・堀井雄二 ドラゴンクエスト ダイの大冒険〈全22巻〉

●三条 陸
- 作・写楽麿 画・小畑 健 人形草紙あやつり左近〈全3巻〉

●今泉伸二
- 空のキャンバス〈全5巻〉

●梅澤春人
- 武士沢レシーブ

●江川達也
- BØY〈全10巻〉

●うすた京介
- まじかる☆タルるートくん〈全14巻〉

●えんどコイチ
- ついでにとんちんかん〈全8巻〉
- 死神くん〈全8巻〉

●荻野 真
- 孔雀王〈全20巻〉
- 地獄先生ぬ〜べ〜〈全20巻〉
- 孔雀王・退魔聖伝〈全7巻〉
- 夜叉鴉

●岡野 剛
- 画・岡野 剛 作・真倉 翔

●奥 浩哉
- 変〈全6巻〉
- HEN〈全6巻〉

●かずはじめ
- MIND ASSASSIN
- ソムリエ〈全8巻〉
- 監修・堀 賢一 作・城 アラキ
- 画・甲斐谷忍
- ヒカルの碁〈全12巻〉
- 作・ほったゆみ 画・小畑 健
- 魔神探偵脳噛ネウロ〈全2巻〉
- 作・小畑 健
- CYBORGじいちゃんG〈全2巻〉
- 画・小畑 健
- 作・泉藤 進

●柱 正和
- ウイングマン〈全7巻〉
- 超機動員ワンダー
- プレゼント・フロム LEMON
- 電影少女〈全9巻〉

●寺島 優
- 明稜帝梧桐勢十郎〈全6巻〉
- 作・寺島 優 かずはじめ作品集1 Jūto
- かずはじめ作品集2 0・Game
- かずはじめ作品集3

●車田正美
- 桐山光侍
- NINKU-忍空-〈全6巻〉
- B・B〈フィッシュ〉〈全10巻〉
- 19〈NINETEEN〉〈全7巻〉

●きたがわ翔
- ガモウひろし
- とっても!ラッキーマン〈全8巻〉
- ホールインワン〈全6巻〉
- Mr.FULLSWING〈全15巻〉
- 3年奇面組・新組〈全13巻〉
- ハイスクール!奇面組〈全6巻〉
- 鈴木信也
- 新ソムリエ 瞬のワイン〈全6巻〉
- 監修・堀 賢一

●佐藤 正
- 燃える!お兄さん〈全12巻〉

●小谷憲一
- テニスボーイ
- COOL〈全3巻〉
- 許斐 剛

●高橋和希
- 遊☆戯☆王〈全22巻〉
- 高橋ツトム
- スカイハイ
- スカイハイ カルマ
- スカイハイ 新章〈全3巻〉

●高橋ゆたか
- ボンボン坂高校演劇部〈全8巻〉

●高橋陽一
- キャプテン翼〈全21巻〉
- キャプテン翼 ワールドユース編〈全12巻〉
- ROAD TO 2002〈全10巻〉
- キャプテン翼 ROAD TO 2002エース〈全10巻〉
- キャプテン翼 GOLDEN-23〈全8巻〉

●柴田亜美
- 自由人HERO〈全8巻〉
- I"s〈アイズ〉①〜⑧
- SHADOW LADY〈全2巻〉
- D.N.A²〜何がおこったか知りたいのかい〜〈全3巻〉
- 画・金井たつお
- 鏡 丈二

高橋よしひろ
- 銀牙―流れ星銀―〈全10巻〉

武井宏之
- 仏ゾーン〈全3巻〉
- 白い戦士ヤマト〈全14巻〉

夢枕獏 作／谷口ジロー 画
- 神々の山嶺〈全5巻〉

谷口ジロー
- 晴れゆく空

次原隆二
- ふしぎトーボくん〈全15巻〉

ちばあきお
- キャプテン〈全15巻〉
- プレイボール〈全11巻〉

ちばあきお 原作／七三太朗 画
- よろしくメカドック〈全12巻〉
- みどりのマキバオー〈全16巻〉

つの丸
- 手塚治虫

●名作集①ゴッドファーザーの息子
●名作集②雨ふり小僧
●名作集③百物語
●名作集④マンションOBA
●名作集⑤はるかなる星
●名作集⑥白縫
●名作集⑦BREAK＋
●名作集⑧フライング・ベン
●名作集⑨ナンバー7〈全2巻〉
●名作集⑩新選組
●名作集⑪ビッグX〈全3巻〉
●名作集⑫⑬⑭

鳥山明
- Dr.スランプ〈全9巻〉
- 鳥山明満漢全席①②
- 狂四郎2030〈全14巻〉

徳弘正也
- 新ジャングルの王者ターちゃん♡〈全12巻〉
- ジャングルの王者ターちゃん〈全8巻〉
- シェイプアップ乱〈全12巻〉
- 幽★遊★白書〈上下巻〉

冨樫義博
- レベルE〈全3巻〉
- てんで性悪キューピッド〈全3巻〉

藤崎竜
- 藤崎竜短編集
- サイコ+〈全3巻〉
- ドーベルマン刑事〈全18巻〉
- ブラック・エンジェルズ〈全12巻〉

武論尊 原作／原哲夫 画
- 北斗の拳〈全15巻〉

樋口大輔
- ホイッスル！〈全15巻〉

ちさ×ポン
- 中野純子

作／牛次郎 画／ビッグ錠
- 包丁人味平〈全12巻〉
- ビッグ錠

●藤崎竜作品集
●サクラテツ対話篇
●藤崎竜作品集3
天球儀
作／武論尊 画／平松伸二
- MIDWAY（歴史編・宇宙編）
- ドーベルマン刑事〈全18巻〉
- 平松伸二セレクション〈全8巻〉

平松伸二
- 一本包丁満太郎セレクション〈全8巻〉
- 天地を喰らう〈全4巻〉

斎藤道三
- 俺の空〈全11巻〉
- 赤龍王〈全6巻〉
- 猛き黄金の国 岩崎弥太郎
- 猛き黄金の国 斎藤道三
- サラリーマン金太郎〈全20巻〉
- サラリーマン〈楽太郎マネーウォーズ編〉〈全4巻〉
- ゼロの白鷹〈全3巻〉
- 夢見る如く〈全8巻〉

真田一男
- 作／本宮ひろ志 画／柴田錬三郎
- ROOKIES〈全14巻〉
- 栄光なきBLUES〈全25巻〉
- ろくでなしBLUES〈全25巻〉
- 森田まさのり作品集
- 森田信吾
- BACH！ATARI ROCK
- 作／伊藤智義 画／森田信吾

●柴田錬三郎作品集！
●本宮ひろ志

諸星大二郎
- 暗黒神話
- 孔子暗黒伝
- 激！！極虎一家〈全20巻〉
- ナメクジが見てた〈全5巻〉
- JIN―仁―
- 村上たかし
- 男塾
- 村上ともか
- 本宮ひろ志
- 男一匹ガキ大将〈全7巻〉

妖怪ハンター
- 自選短編集 彼方より〈地の巻〉〈天の巻〉
- 自選短編集 鬼になれ
- 拉麺甲〈全5巻〉
- 柴犬 森田まさのり作品集2

吉沢やすみ
- 根性ガエル〈全12巻〉

吉田ひろゆき
- Y氏の隣人―傑作100選！〈全13巻〉

ゆでたまご
- キン肉マン〈全8巻〉
- キン肉マンII世〈全18巻〉
- ボクの初体験〈全8巻〉
- エリート狂走曲〈全4巻〉
- 闘将！！拉麺男〈全8巻〉
- 甘い生活①〜⑫
- みんなあげちゃう♡

矢吹健太朗
- BLACK CAT〈全12巻〉

弓月光
- 邪馬台幻想記
- やまさか拓味
- さわやか万太郎〈全6巻〉

外科医・当麻鉄彦
- 作／大鐘稔彦 画／やまだ哲太
- 僕達たちの跡跡〈全4巻〉
- メスよ輝け！！

和月伸宏
- GUN BLAZE WEST〈全5巻〉
- るろうに剣心―明治剣客浪漫譚―〈全14巻〉

八木教広
- エンジェル伝説〈全10巻〉

[S] 集英社文庫（コミック版）

THE ABNORMAL SUPER HERO HENTAI KAMEN　5

2010年 2月23日　第1刷	定価はカバーに表示してあります。
2012年12月25日　第3刷	

著　者　　あんど慶周

発行者　　茨　木　政　彦

発行所　　株式会社　集　英　社
　　　　　東京都千代田区一ツ橋2－5－10
　　　　　〒101-8050
　　　　　　　　　03（3230）6251（編集部）
　　　　　電話　03（3230）6393（販売部）
　　　　　　　　　03（3230）6080（読者係）

印　刷　　株式会社　美　松　堂
　　　　　中央精版印刷株式会社

表紙フォーマットデザイン　アリヤマデザインストア　　マークデザイン　居山浩二

本書の一部あるいは全部を無断で複写複製することは、法律で認められた場合を除き、著作権の侵害となります。また、業者など、読者本人以外による本書のデジタル化は、いかなる場合でも一切認められませんのでご注意下さい。

造本には十分注意しておりますが、乱丁・落丁（本のページ順序の間違いや抜け落ち）の場合はお取り替え致します。購入された書店名を明記して小社読者係宛にお送り下さい。送料は小社負担でお取り替え致します。但し、古書店で購入したものについてはお取り替え出来ません。

© Keisyū Ando　2010　　　　　　　　　　　　　Printed in Japan

ISBN978-4-08-619037-4　C0179